Secretos de * Secrets of
GAUDÍ
BARCELONA

Redbook

Secretos de * Secrets of
GAUDÍ

BARCELONA

ROBIN
BOOK

© 2017, Redbook Ediciones, s. l., Barcelona

Diseño de cubierta e interior: Regina Richling

Ilustraciones: Germán Benet Palaus

ISBN: 978-84-9917-426-6

Depósito legal: B-665-2017

Impreso por SAGRAFIC
Plaza Urquinaona 14, 7º-3ª 08010 Barcelona

Impreso en España - *Printed in Spain*

Prefacio

Estos hermosos dibujos para colorear forman parte del universo arquitectónico de Antoni Gaudí. Sus obras están repletas de aspectos simbólicos que evocan la naturaleza, el cristianismo, la geometría, todo ello a través de un lenguaje armonioso, sugerente, mediterráneo, que persigue la perfección personal y humana. La Sagrada Familia, el Park Güell, la Casa Milà, la Casa Batlló o El Capricho de Comillas constituyen algunas de sus obras más emblemáticas. En todas ellas, el observador más perspicaz puede ver innumerables pistas y símbolos que vinculan al arquitecto tarraconense con aspectos esotéricos y misteriosos.

«Aún no estoy seguro de haberle concedido el diploma a un loco o a un genio», dijo en su momento el director de la Escuela de Arquitectura de Barcelona en 1878 cuando Gaudí obtuvo su diplomatura. De carácter introvertido y solitario, puso especial énfasis en la observación de la naturaleza, que estuvo siempre presente en toda su obra. Sus construcciones están llenas de elementos ornamentales que hacen referencia al reino vegetal. Creó monumentos repletos de simbología masónica al tiempo que su catolicismo militante le llevó a representar elementos concretos de la ortodoxia cristiana. En las obras de Gaudí pueden verse instrumentos característicos de los laboratorios alquímicos, o cuestiones relacionadas con la tradición hermética o la mitología clásica.

Este libro reúne un centenar de dibujos que recrean el universo misterioso, insólito y más secreto de Antoni Gaudí. Quizá, al recrearlos, el lector consiga desvelar algunas de las claves para interpretar el simbolismo del creador de algunos de los más bellos edificios modernistas jamás realizados.

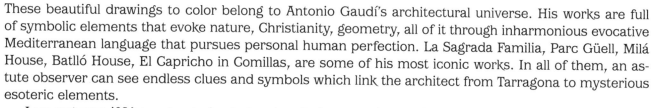

These beautiful drawings to color belong to Antonio Gaudí's architectural universe. His works are full of symbolic elements that evoke nature, Christianity, geometry, all of it through inharmonious evocative Mediterranean language that pursues personal human perfection. La Sagrada Familia, Parc Güell, Milá House, Batlló House, El Capricho in Comillas, are some of his most iconic works. In all of them, an astute observer can see endless clues and symbols which link the architect from Tarragona to mysterious esoteric elements.

«I am not sure if I have granted a degree to a fool or a genius», said the director of the School of Architecture in Barcelona when Gaudí graduated in 1878. Because of his introverted and solitary personality, he placed especial emphasis on observation of Nature, which is always present in his work. His buildings are full of ornamental elements referring to the plant kingdom. He created monuments packed with masonic symbolism while at the same time his militant Catholicism led him to represent specific elements of Christian orthodoxy. In Gaudí's works we can find typical instruments of a chemical laboratory, or issues related to hermetic tradition or classical mythology.

This book presents hundred drawings that recreate Antonio Gaudí's unusual mysterious and most secret universe. In recreating them, the reader may reveal some of the codes that will allow him to decode the symbolism of some of the most beautiful modernist buildings ever built.

Cruz en tres dimensiones de la Casa Batlló: El hombre se mueve en dos dimensiones, mientras que los ángeles habitan en un periodo de tres espacios tridimensionales.

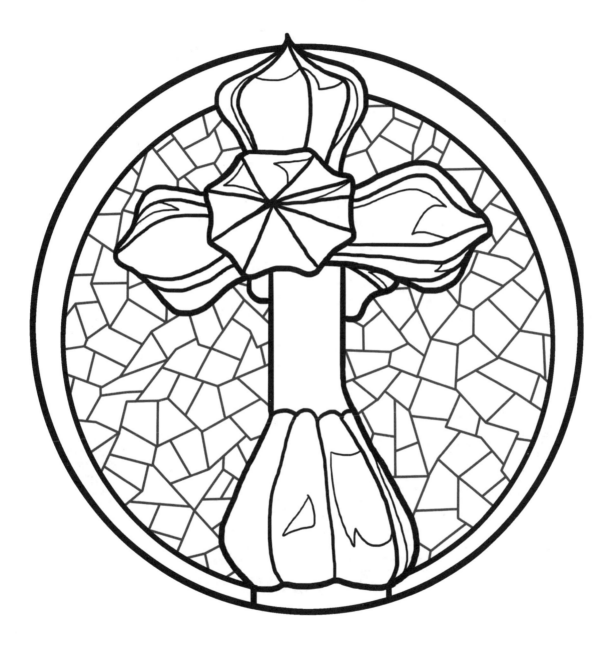

A three dimension cross in Batllò House: man moves in two dimensions, whereas angels live in a period of 3 three-dimensional spaces.

Representación masónica «los tres grados de perfección de la materia», detalle de la torre Bellesguard.

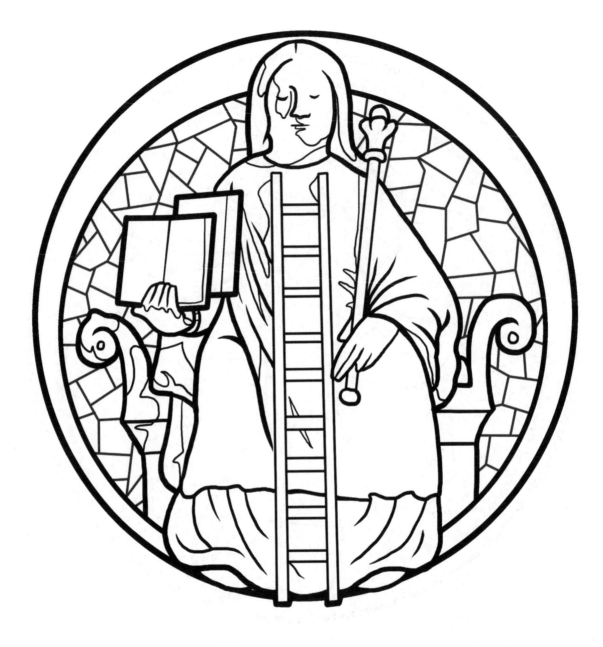

Masonic image «three perfection grades of matter», Torre Bellesguard's detail.

Alpha/Omega. Detalle de la Sagrada Familia.

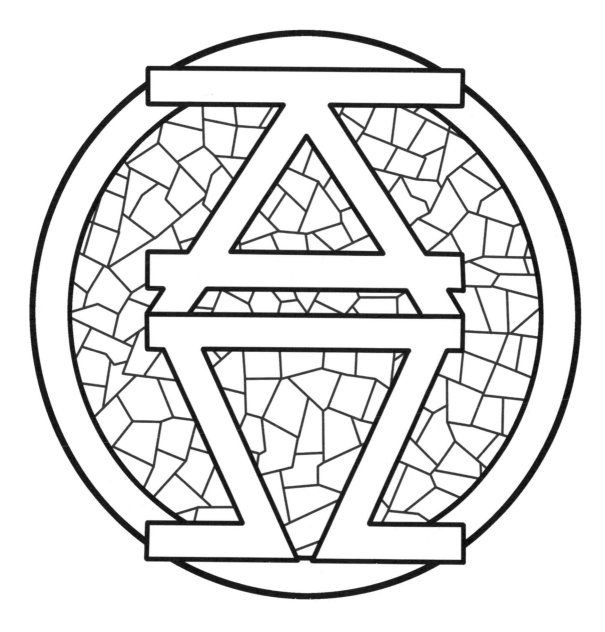

Alpha/Omega. Sagrada Familia's detail.

«El laberinto como símbolo de las complicaciones.»
Detalle de la Sagrada Familia.

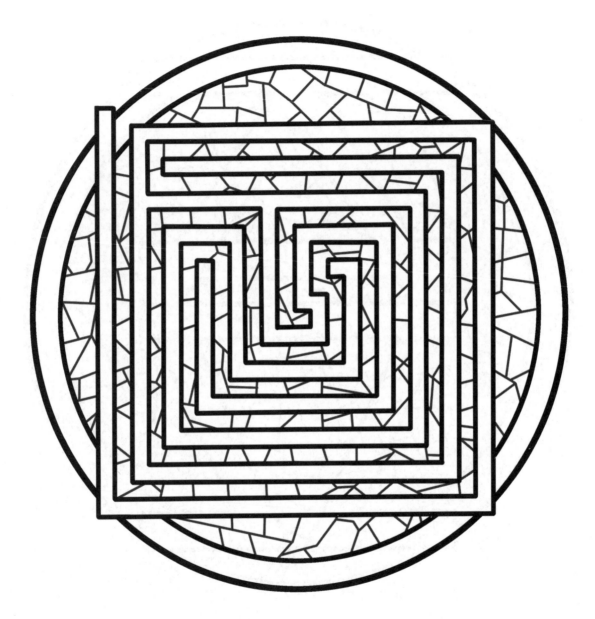

«A labyrinth as a symbol of setbacks.» Sagrada Familia's detail.

«La rana como representación del mal, como el resto de animales que arrastran la tripa.»
Detalle de la Sagrada Familia.

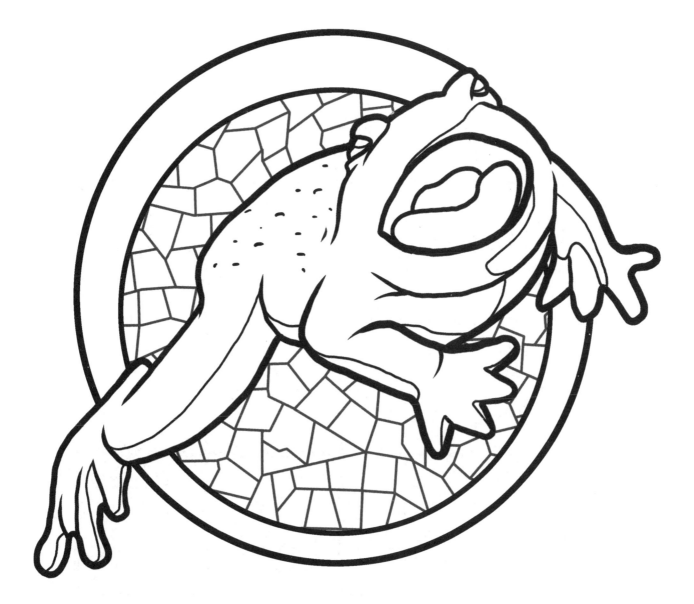

«A frog representing evil, as all animals that drag their belly.» Sagrada Familia's detail.

Cuadro con números. Todas las columnas y filas suman 33, la edad de Cristo,
un número importante para la masonería. Detalle de la Sagrada Familia.

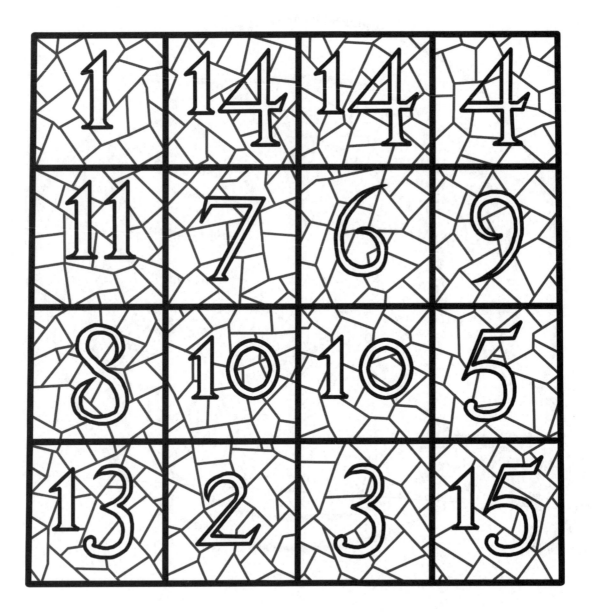

Number chart. All columns and rows amount to 33, Christ's age,
an important masonry number. Sagrada Familia's detail.

«El camaleón es la representación del mal, como la rana y los otros animales que arrrastran su tripa.» Detalle de la Sagrada Familia.

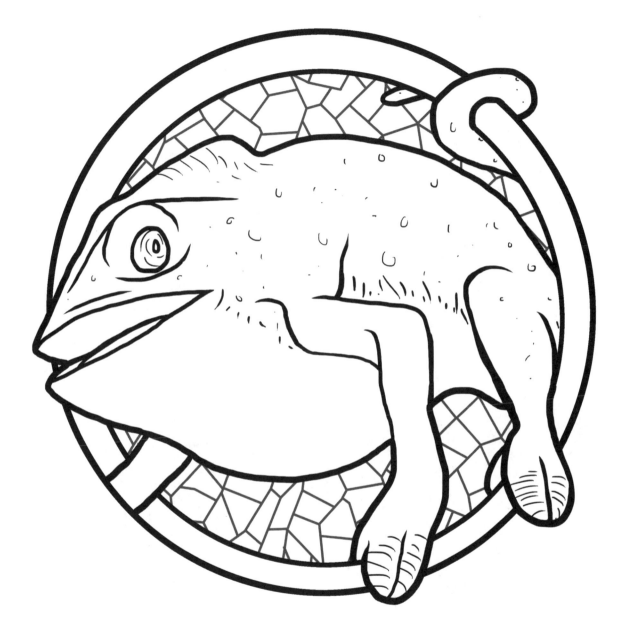

«The Chameleon represents evil, like frogs and other animals that drag their belly.» Sagrada Familia's detail.

Amanita muscaria. Seta alucinógena, insertada en la cúpula de la entrada al Park Güell.

Amanita muscaria. Hallucinogenic mushroom, embedded in the Park Güell's entrance dome.

El dragón está relacionado con la leyenda de Sant Jordi.
Símbolo que se halla en la fuente del Park Güell.

The dragon is related to the legend of Saint George.
A symbol you can find in the fountain of Park Güell.

Chimeneas en forma de soldado. Detalle de la Casa Milà.

Chimneys shaped as soldiers. Milà house's detail.

Detalle del dragón de la Sagrada Familia.

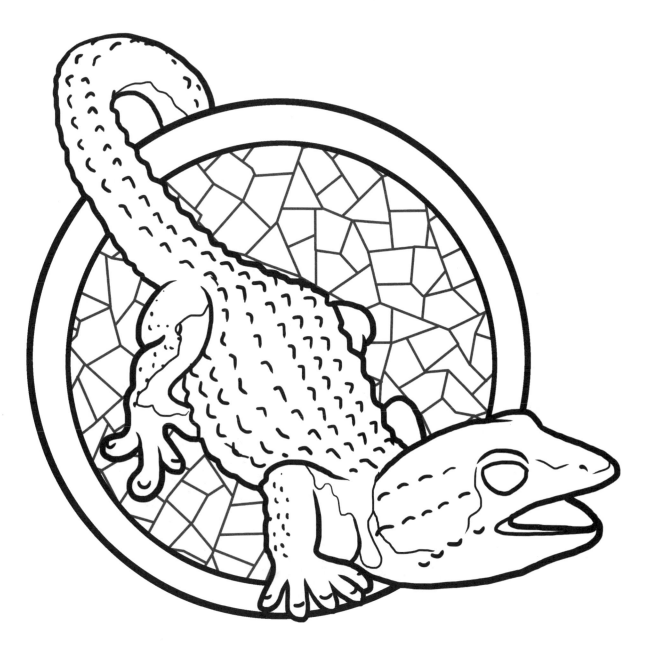

Detail of Sagrada Familia's dragon.

Representación de un gran lagarto que se halla en la Sagrada Familia.

A big lizard image you can find in la Sagrada Familia.

El caracol también como representación del mal, como los otros animales que arrastran su tripa. Detalle de la Sagrada Familia.

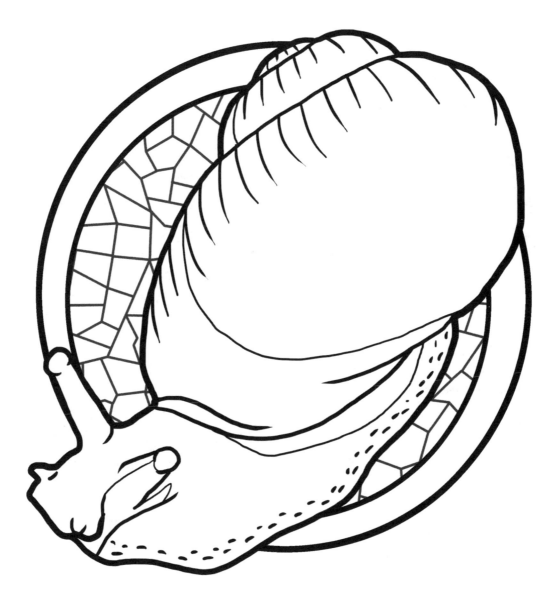

A snail representing evil like other animals that drag their belly. Sagrada Familia's detail.

Detalle de una tortuga en la Sagrada Familia.

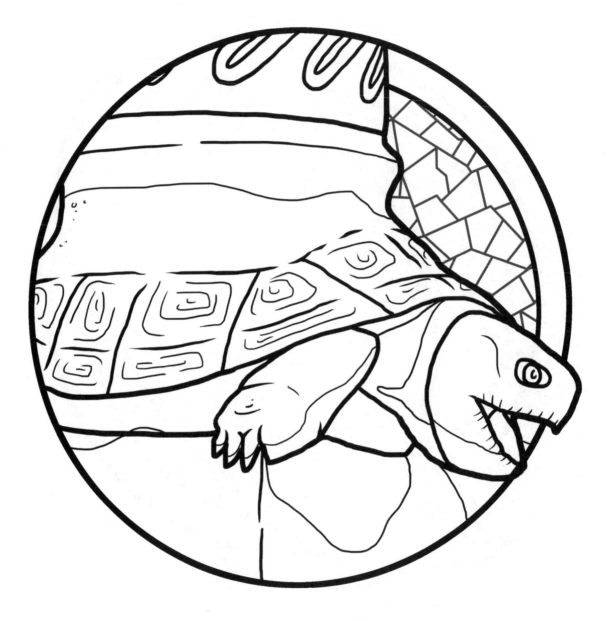

Detail of a turtle in Sagrada Familia.

Una abeja tocando una guitarra, detalle de las vidrieras de El Capricho en Comillas, Cantabria.

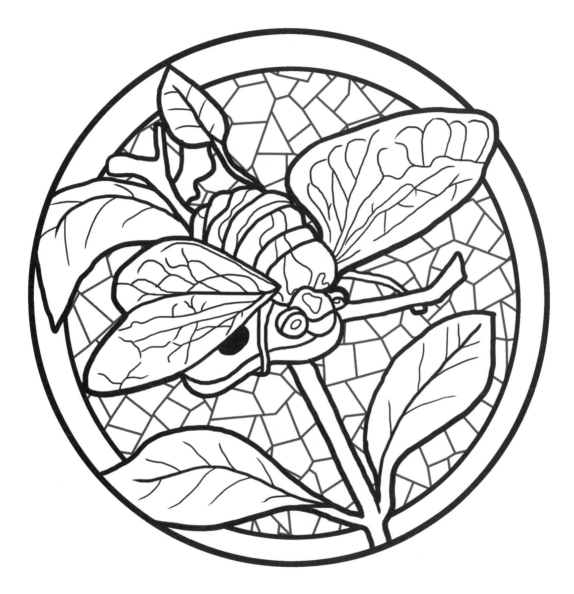

A bee playing a guitar, stained glass's detail in El Capricho, Comillas, Cantabria.

Chimenea del Palau Güell. Si la casa es una representación del Cosmos,
la chimenea representa su salida, aquello que nos conecta con el misterio.

Palau Güell's chimney. If the house represents the universe,
the chimney represents the way out, that what connects us with mystery.

Gaudí es el arquitecto del naturalismo, como lo muestra esta chimenea del Palau Güell.

Gaudí is the Naturalism architect, as can be seen in this Palau Güell's chimney.

Gaudí trabajó directamente de la naturaleza, buscó su inspiración en los troncos de los árboles, en un panal de abejas, como lo muestra esta chimenea del Palau Güell.

Gaudí worked directly from Nature seeking inspiration in tree trunks, a bee honeycomb, as can be seen in this Palau Güell's chimney.

En la Casa Milà, Gaudí recrea el mudo imaginario donde al ver hacia arriba vemos orificios que semejan las fauces del cielo y nos invita a la comunicación con el más allá.
Detalle de las chimeneas de la azotea.

In the Milà House Gaudí recreates an imaginary world; if we look up we can see holes representing the jaws of heaven that invite us to communicate with the world of the hereafter.
Detail of the chimneys on the roof.

Los que buscan las leyes de la Naturaleza como apoyo de sus nuevas obras colaboran con el Creador. Detalle de la chimenea del Palau Güell.

Those seeking laws of Nature to support their new works collaborate with the Creator. Detail of Palau Güell's chimney.

Gaudí nos introduce en el misterioso origen de las fuerzas interiores que generan tensiones, movimientos, ritmos, curvas y arcos, y utiliza las leyes con las que la naturaleza crea seres y paisajes.

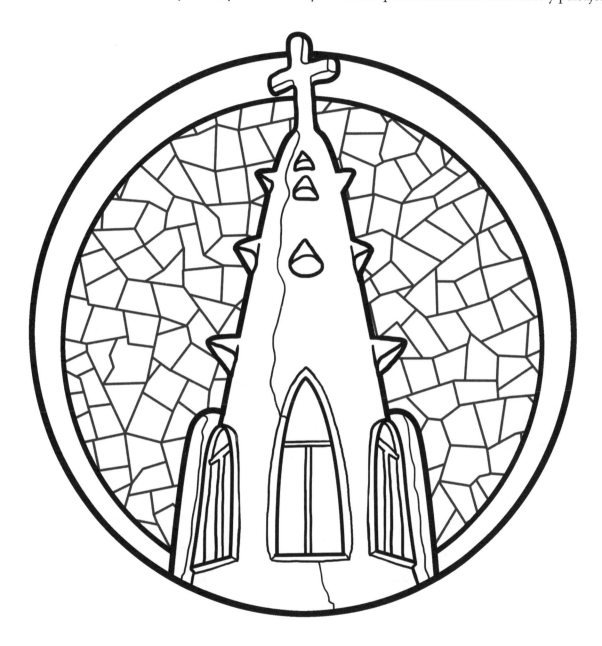

Gaudí introduces us to the mysterious origin of the inner forces that generate tensions, movements, rhythms, curves and arches. And uses the laws with which nature creates creatures and landscapes.

Conjunto de chimeneas encabezando la azotea del Palau Güell.

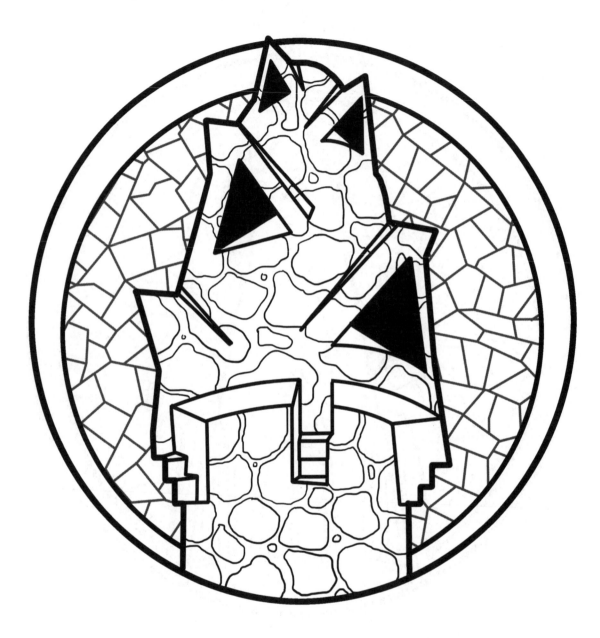

Set of chimneys topping Palau Güell's rooftops.

Conjunto de chimeneas en la azotea del Palau Güell.

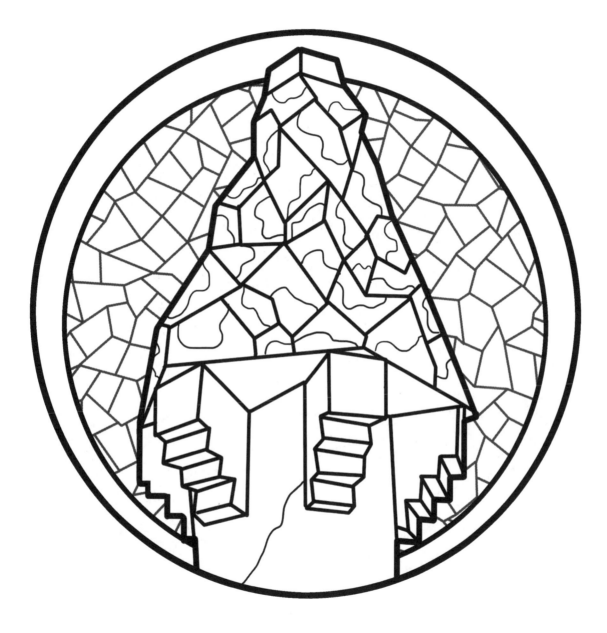

Set of chimneys topping Palau Güell's rooftops.

El dragón es un animal relacionado con la leyenda de Sant Jordi, pero también es un símbolo alquímico. Detalle de la fuente del Park Güell.

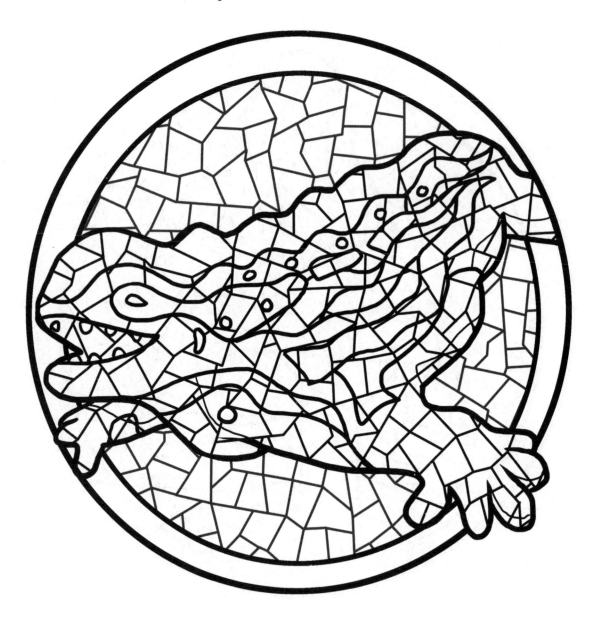

The dragon is an animal related to the legend of Saint George, but it is also an alchemical symbol. Detail of Park Güell's fountain.

La serpiente, representación de los males, como alusión a la medicina, o bien representación de la serpiente Nejustán que llevaba Moisés en su cayado. Detalle de la Sagrada Familia.

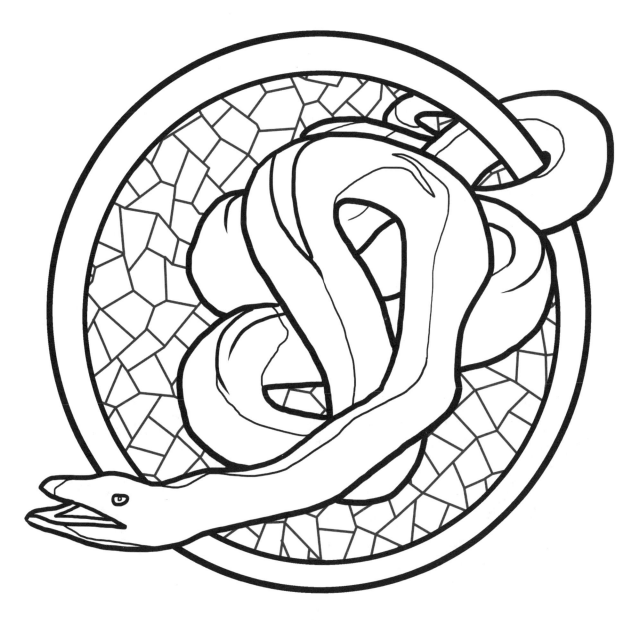

A snake representing evil as an allusion to medicine, or an image of Nejustan snake that Moises had on his rod. Sagrada Familia's detail.

Tortuga marina sosteniendo un pilar, representación del equilibrio en el Cosmos. Detalle de la Sagrada Familia.

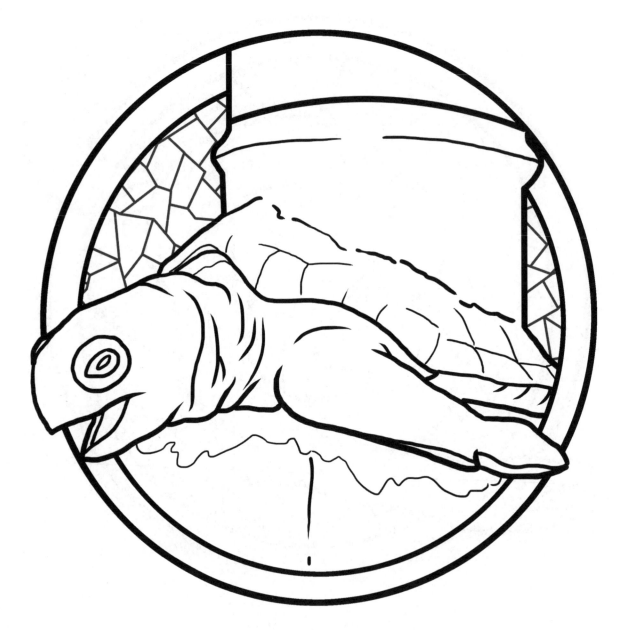

Sea turtle supporting a post and representing the balance of the cosmos. Sagrada Familia's detail.

Flor de hierro forjado, detalle de inspiración natural
que se halla en las rejas de las ventanas del Palau Güell.

Forged iron flower, detail of natural inspiration that
you can find in Palau Güell's window grids.

Fuente del Dragón, un tema relacionado con la leyenda de Sant Jordi, también un símbolo alquímico. Se trata de una de las primeras obras en hierro de Gaudí.

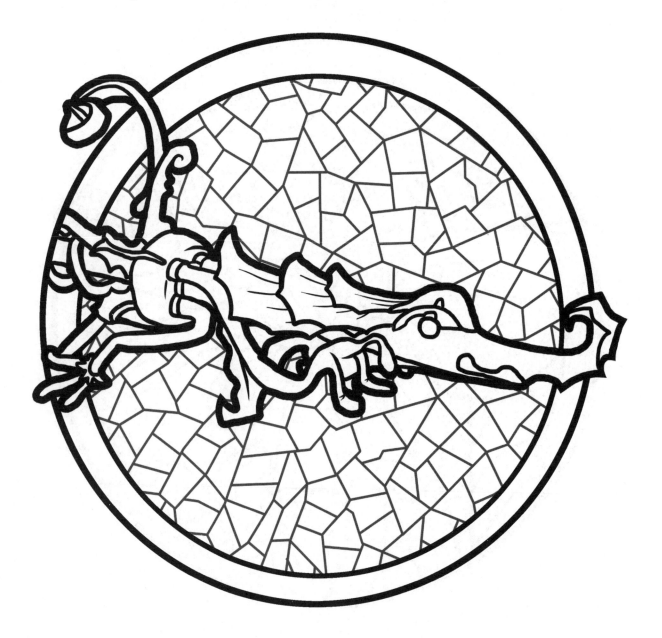

Dragon Fountain, a subject related to the legend of Saint George, and also an alchemical symbol. It is one of Gaudí's first iron works.

Representación de un caracol, detalle de la Sagrada Familia.

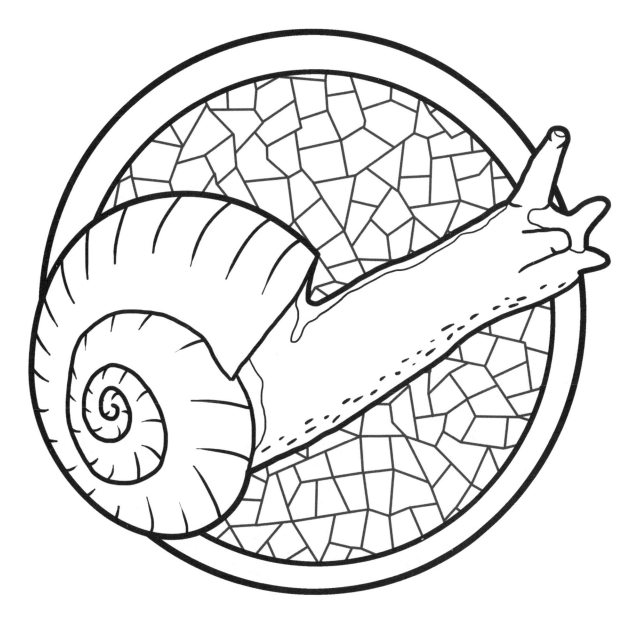

A snail, Sagrada Familia's detail.

Detalle de la Sagrada Familia que muestra a un sapo, representación del mal,
como los otros animales que arrastran su tripa.

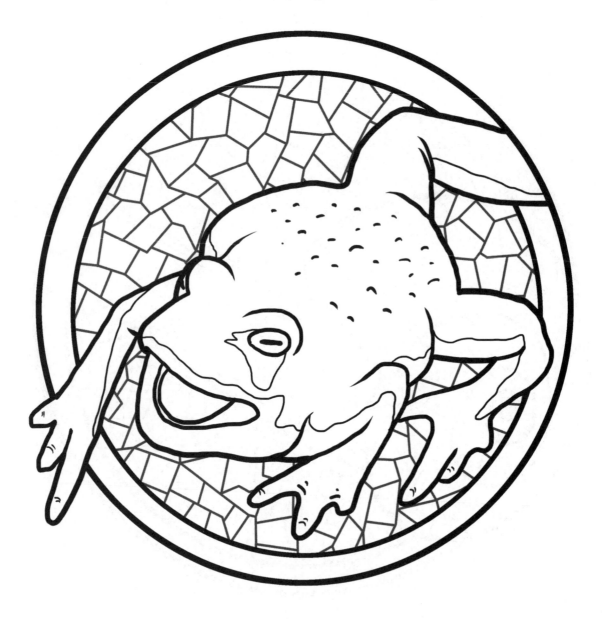

Sagrada Familia's detail showing a toad that represents evil
like the other animals that drag their belly.

La chimenea, como esta de la Casa Milà, señala el corazón
de una casa, el lugar de reunión de la familia.

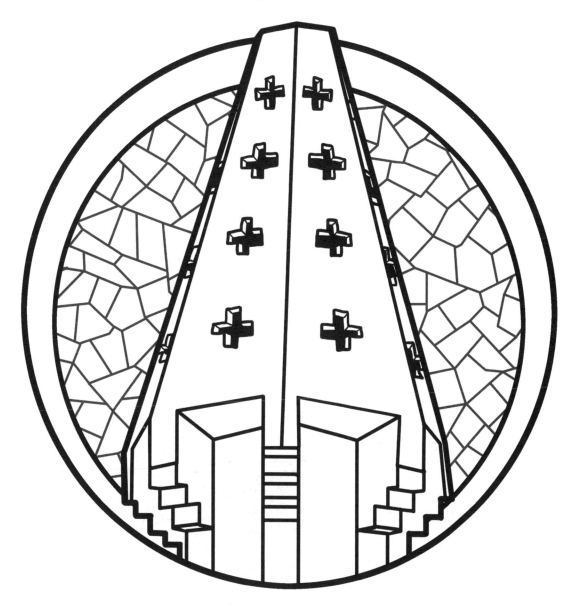

A chimney, like that at Milà House, represents the heart
of a house, the place where the whole family joins.

Conjunto escultórico en la azotea de la Casa Milà.

Sculptured group in Milà House's rooftop.

Juego de formas sinuosas y trabajo de geometrías volumétricas coronado con cruces de cuatro caras.
Detalle que puede observarse en la Casa Milà y en el Palau Güell.

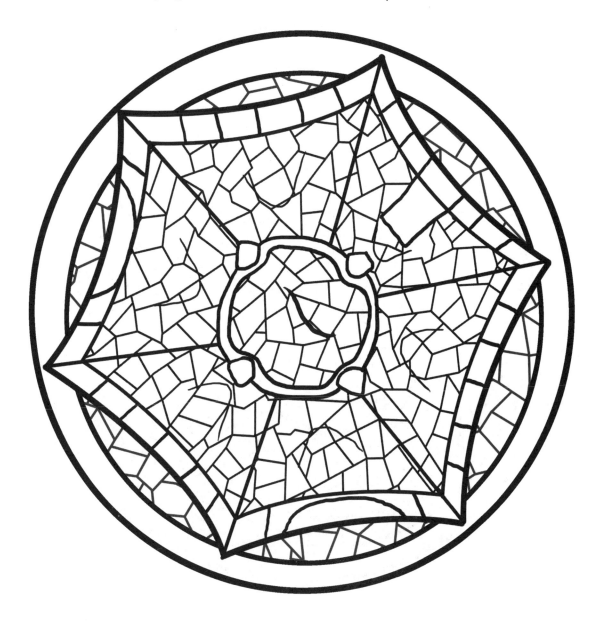

Sinuous forms and volumetric geometries topped with crosses of four faces.
Detail that can be seen in Milà House and Palau Güell.

Detail of Milà House.

Gaudí trabajó con la geometría de las superficies regladas, inducido por el análisis que desde la infancia había hecho de las formas naturales, y por el dominio que tenía de la geometría del espacio, que le llevaba a experimentar con las tres dimensiones. Detalle de la Casa Milà.

Gaudí worked on the geometry of ruled surfaces induced by the analysis of natural forms he had done since he was a child, and by his mastery of space geometry, which led him to experiment with three dimensions. Milà House's detail.

Geometrías volumétricas coronadas con cruces de cuatro caras en la Casa Milà.

Volumetric geometries topped with crosses of four faces in Milà House.

Detalle en planta de la Casa Milà.

Detail of Milà House's layout.

Front of the sculptured group at the top of Milà House.

La Casa Milà es conocida popularmente con el nombre de La Pedrera, apodo otorgado por los barceloneses a causa de su aspecto exterior. Se trata de la última obra civil de Gaudí, iniciada en el año 1906 y finalizada en 1912.

Milà House is commonly known as La Pedrera, name that the people of Barcelona gave it because of its external aspect. It's the last civil work by Gaudí. He started it in 1906 and finished it in 1912.

Detalle de una chimenea coronando la Casa Milà.

Detail of a chimney at Milà House rooftop.

Flor de hierro forjado en las ventanas del Palau Güell.

Forged iron flower decorating Palau Güell Windows.

Detalle ornamental de una puerta en forma de panal en las rejas de las ventanas del Palau Güell.

Ornamental detail of a honeycomb door in Palau Güell's windows grids.

La paloma que corona el ciprés. La letra Tau es la primera letra del nombre de Dios en griego y la última letra del alfabeto hebreo. Es de color rojo (símbolo de la caridad), está cruzada por dos bandas doradas que la abrazan en X (símbolo de Jesucristo), y sobre ella está posada una paloma con las alas desplegadas. La Tau, la X, y la paloma representan, por lo tanto, la Trinidad. Este árbol es el umbral que une la tierra con el cielo. Detalle de la Sagrada Familia.

A pigeon at the top of a cypress. Letter Tau is the first letter of God's name in Greek and the last of the Hebrew alphabet. It's red (symbol of charity), it's crossed by two Golden strips that embrace it forming an X (symbol of Jesus Christ) and there is a pigeon with open wings. The Tau, the X and the pigeon represent the Trinity. This tree is the threshold connecting earth and heaven. Sagrada Familia's detail.

Cross in «brittle», symbol of Christianity. Detail of Güell's vault.

El dragón de la puerta de la finca Güell es Ladón, fiero guardián de la entrada del jardín de las hespérides, que fue muerto por Hércules, según se relata en *L'Atlàntida* de Jacint Verdaguer.

The dragon at the door of Güell's property is Ladon, the fiery guardian of the entrance to the Garden of the Hesperides, who was killed by Hercules, according to L'Atlàntida by Jacint Verdaguer.

Conjunto de chimeneas coronando la Casa Milà.

Set of chimneys at the top of Milà House.

Gallo y gallina, detalle de la Sagrada Familia.

Cock and hen, Sagrada Familia's detail.

Cruz en una vidriera, simbología cristiana.
Detalle de El Capricho en Comillas, Cantabria.

Cross in a stained glass, a Christian symbolism.
Detail of El Capricho in Comillas, Cantabria.

El Ave Fénix, capaz de renacer de sus propias cenizas.
Detalle de hierro colado en la fachada del Palau Güell.

The Phoenix, able to rise from the ashes. Cast iron
detail at the main façade of Palau Güell.

Gaudí entiende que la naturaleza no obedece a principios estéticos sino a necesidades para el normal desarrollo de la vida. Un girasol en la fachada de El Capricho, Comillas, Cantabria.

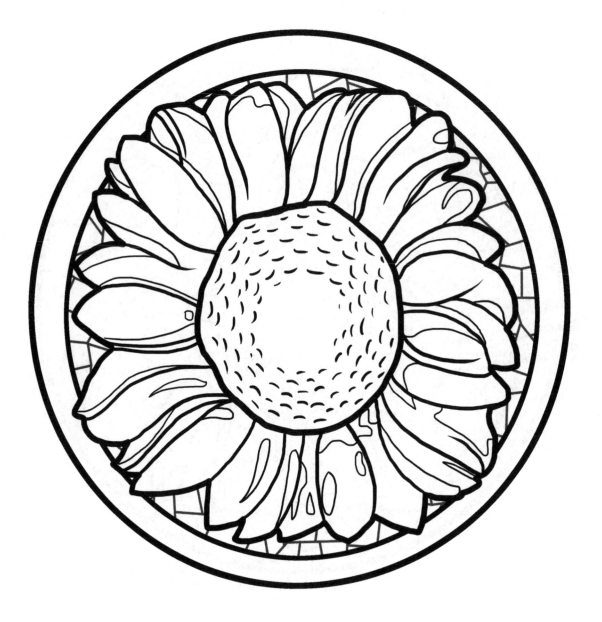

Acording to Gaudí Nature does not follow aesthetic principles, it follows the requirements for the normal development of life. A sunflower in the main façade of El Capricho in Comillas, Cantabria.

Detalle de la Casa Batlló. Vidriera geométrica.

Batlló House's detail. A geometrical stained glass.

La paloma, representación del Espíritu Santo.
Detalle de la fachada de la Sagrada Familia.

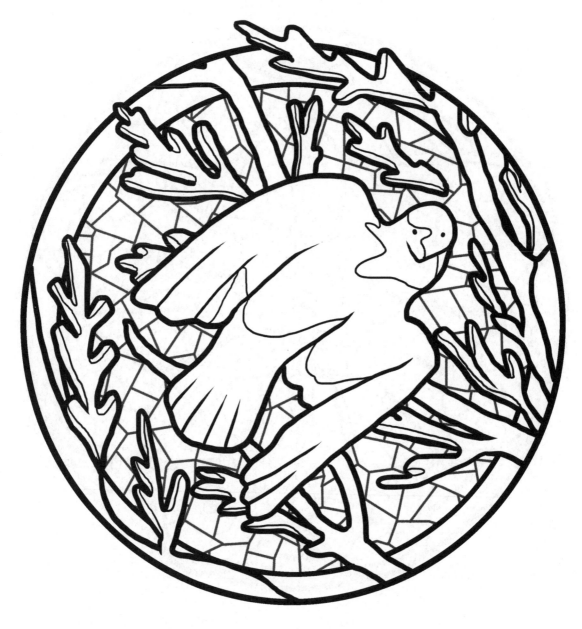

A pigeon, representing the Holy Spirit.
Detail of Sagrada Familia's main façade.

La pasión de Gaudí por el mundo natural le sirve para nutrirse en su inspiración.
Pato de madera que forma parte del mobiliario de la Casa Batlló.

Gaudí's passion for the natural world inspires him.
Wooden duck, a piece of furniture of the Batlló House.

Pelícano, de clara simbología cristiana.
Detalle en la fachada de la Sagrada Familia.

A pelican, a straightforward Christian symbol.
Detail of Sagrada Familia's main façade.

La Divina Providencia en forma de mano con el
ojo que todo lo ve. Detalle de la Sagrada Familia.

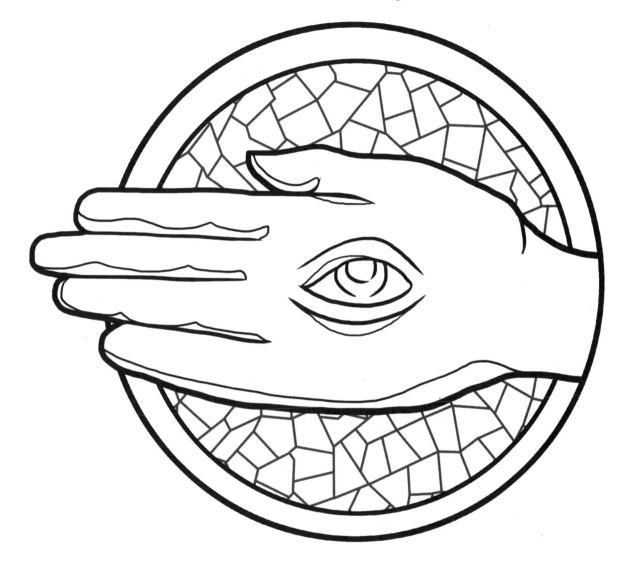

Divine Providence shaped as a hand with an
eye that sees it all. Sagrada Familia's detail.

Cruz en tres dimensiones. «El hombre se mueve en dos dimensiones y los ángeles en una tercera dimensión.» Azotea de la Casa Batlló.

Cross in three dimensions. «Man moves in two dimension and angels in a third dimension.» Batllò House's rooftop.

Un pájaro tocando el piano. Alegoría. Detalle de las vidrieras de El Capricho, Comillas, Cantabria.

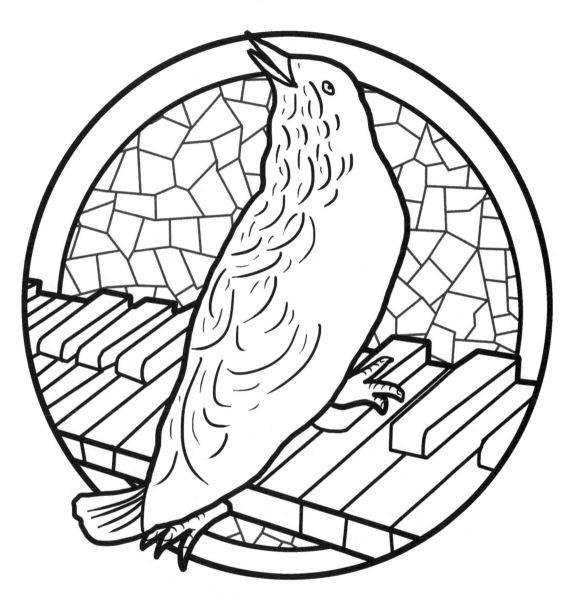

A bird playing the piano. Allegory. Detail of a stained glass from El Capricho, Comillas, Cantabria.

Iconos del Park Güell. En el muro que rodea el parque hay una cenefa con la frase: «Alabado sea por siempre el Santísimo Sacramento».

Park Güell's icons. In the Wall surrounding the park there is a valance with the words: «Praise be forever to the Holy Sacrament».

Leyenda de los Güell en el parque que lleva su nombre. Gaudí mezclaba constantemente aspectos católicos y masónicos en sus obras.

Güell's inscription in the park of the same name. Gaudí is constantly combining catholic and masonic elements in his Works.

Farola de la plaza Real. Símbolo del caduceo de mercurio (muy similar pero distinto al caduceo de Esculapio símbolo de la medicina, con una sola serpiente enrollada en la vara). Es un símbolo clásico de la alquimia, del pentagrama esotérico, adoptado por la masonería.

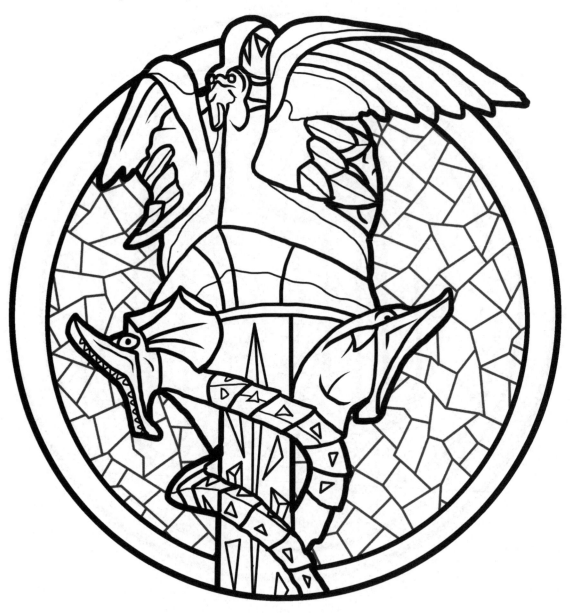

Street lamp in Plaza Real. Symbol of the Caduceus of Mercury (very similar but different from the Caduceus of Aesculapius, symbol of medicine, that has only one snake around the rod). A classical symbol of Alchemy, of esoteric pentagram, adopted by masonry.

Las obras de Gaudí están llenas de inscripciones en latín, estas en concreto podrían representar las iniciales de un nombre, porque se encuentran en la Casa Batlló y en El Capricho.

Gaudí's works are full of latin inscriptions. Those here could represent the initials of a name, since they are present in Batllò House and in El Capricho.

Cruz en tres dimensiones en el Park Güell.

Three dimensions cross in Park Güell.

Cruz en tres dimensiones en la azotea de la torre Bellesguard.

Three dimensión cross, Torre Bellesguard's roof.

Detalle de una farola de la plaza Real.

Detail of a street lamp in Plaza Real.

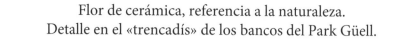

Flor de cerámica, referencia a la naturaleza.
Detalle en el «trencadís» de los bancos del Park Güell.

A pottery flower, a reference to Nature.
Detail of the brittles of the benches of Park Güell.

Inscripción que puede leerse al pie del ciprés en la fachada de la Sagrada Familia.

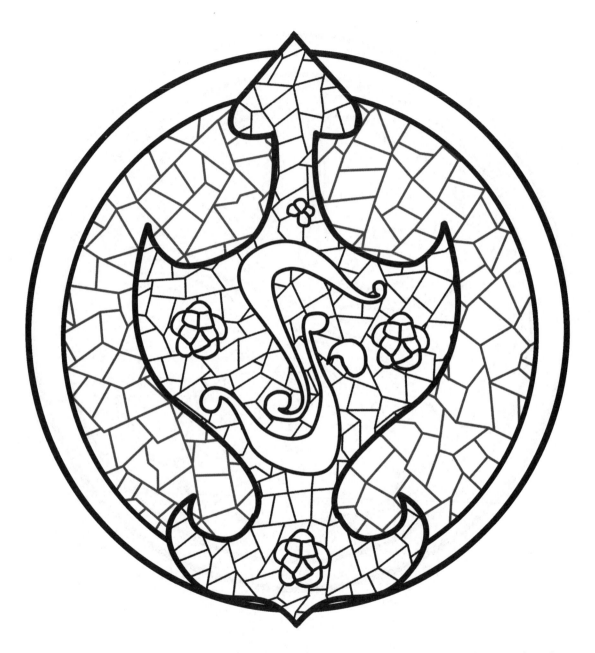

Inscription one can read at the bottom of the cypress in Sagrada Familia's main façade.

Hojas de girasol, referencia a la naturaleza.
Detalle de la fachada de El Capricho, Comillas, Cantabria.

Sunflower leaves, a reference to Nature.
Detail of El Capricho's main façade, Comillas, Cantabria.

Atanor, el horno de los alquimistas. En el interior puede verse una piedra sin desgastar, con agua chorreando y ceniza debajo, se trata del símbolo clásico del «huevo alquímico», «huevo cósmico» o «huevo filosofal». Detalle en la entrada del Park Güell.

Atanor, the alchemist furnace. Inside you can see a not worn out stone, with water running down and ashes beneath; it's a classical symbol of the «alchemic egg», «cosmic egg» or «philosopher's egg». Detail of Park Güell's entrance.

Pez coronado, símbolo de Cristo pecador, alegoría cristiana.
Detalle del «trencadís» de la torre Bellesguard.

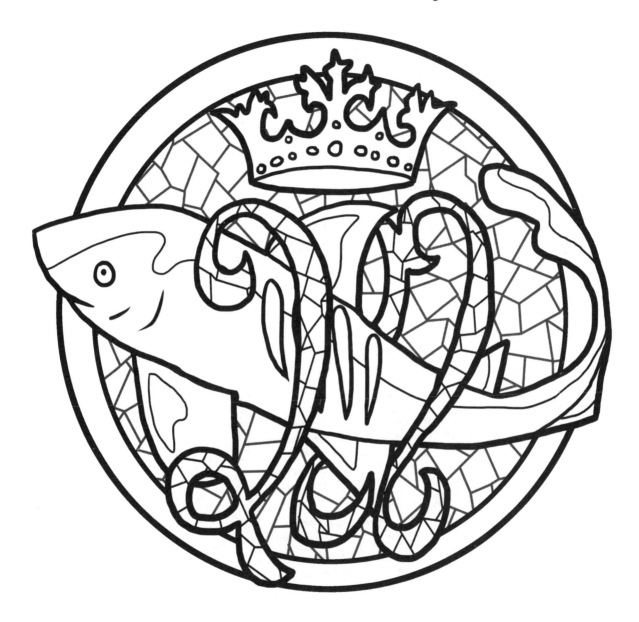

Crowned fish, a symbol of Christ the Sinner, a Christian allegory.
Detail of a brittle at Torre de Bellesguard.

Un barco parte hacia la puesta de sol. Simbología alegórica.
Detalle de un banco de la torre Bellesguard.

A ship sailing towards the sunset. Allegoric symbology.
Detail of a bench in Torre Bellesguard.

Palma de hierro, relación directa de la Biblia con la naturaleza.
Detalle de la puerta de hierro de la finca de la familia Güell.

Iron palm, the Bible directly connected to Nature.
Iron door's detail in the Güell family property.

Torres de la Sagrada Familia. Representación de la cruz y de los anillos de los obispos.

Sagrada Familia towers, representing the cross and the rings of the bishops.

Torres de la Sagrada Familia.

Sagrada Familia towers.

El dragón con la «senyera», símbolo del catalanismo que profesaba Gaudí y que recoge leyendas populares, como la de Sant Jordi. Detalle en la entrada al Park Güell.

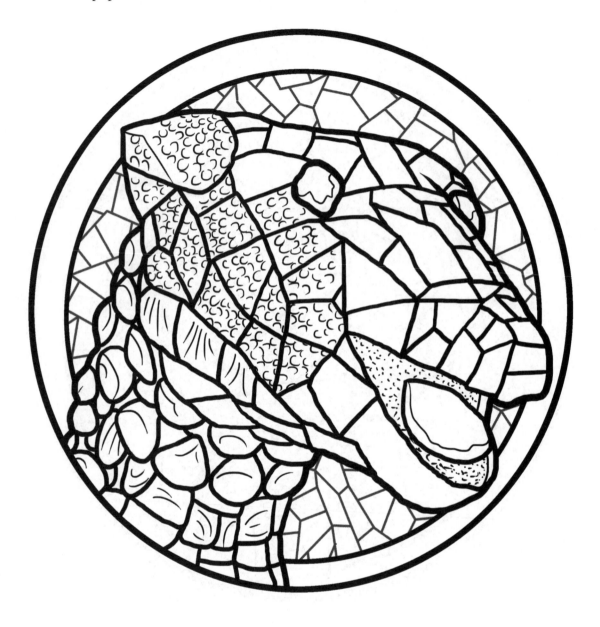

The dragon with the Catalan flag, symbol of Gaudí's catalanism from popular legends like that of Saint George. Detail of Park Güell's entrance.

Balcón en forma de cráneo de la fachada de la Casa Batlló.

Balcony shaped like a skull in Batllò House's main façade.

Misteriosa simbología en el Park Güell.

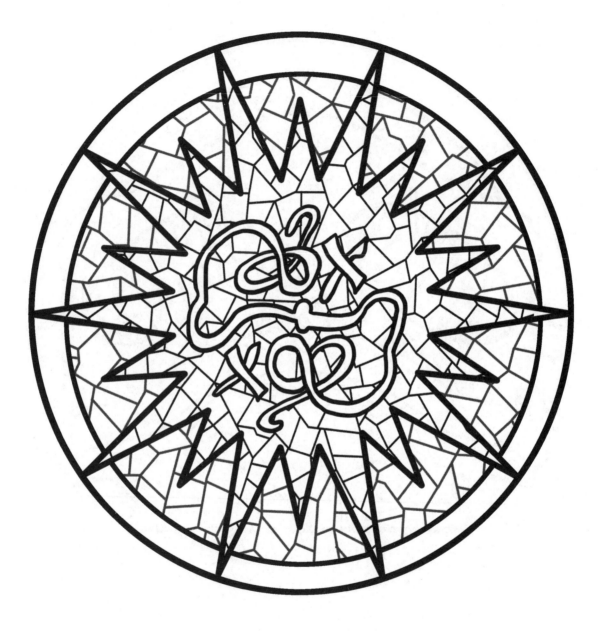

Mysterious symbology in Park Güell.

Conjunto de rosetones de piedra, donde aparecen diferentes
símbolos cristianos y masónicos. Detalle de la Sagrada Familia.

Set of stone rossettes where we can find different
catholic and masonic symbols. Sagrada Familia's detail.

Conjunto de rosetones de piedra, donde aparecen diferentes
símbolos cristianos y masónicos. Detalle de la Sagrada Familia.

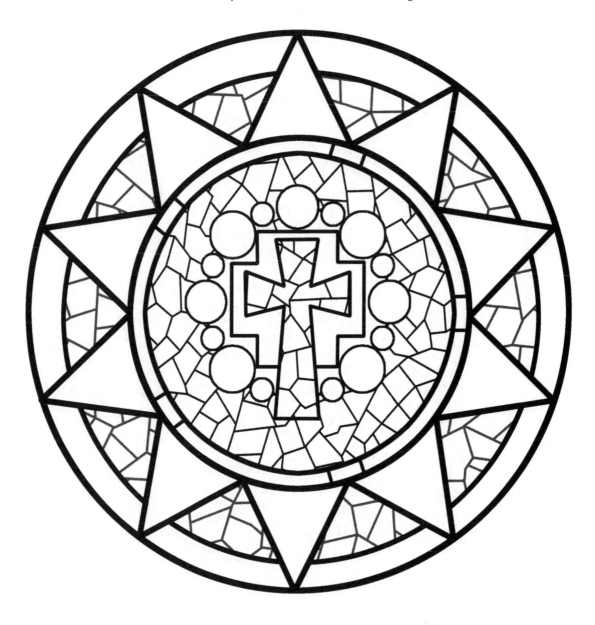

Set of Stone rossettes where we can find different
catholic and masonic symbols. Sagrada Familia's detail.

La espada incrustada en un rosetón de piedra donde aparecen diferentes símbolos cristianos. Detalle de la Sagrada Familia.

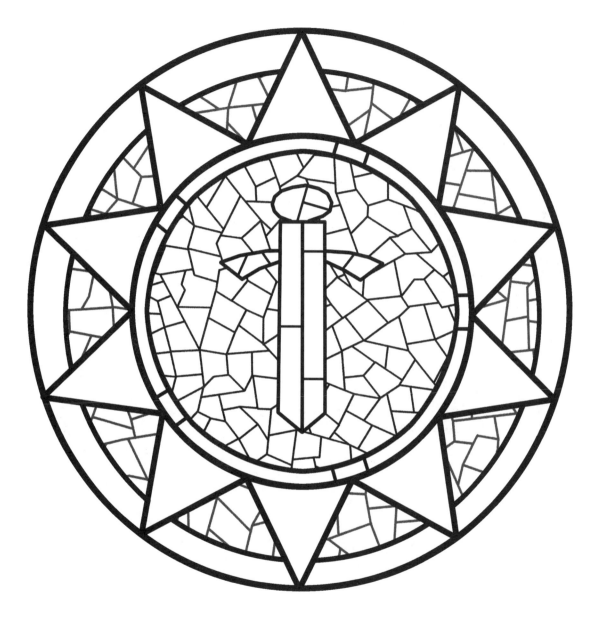

Sword incrusted in a stone rossette where we can find different Christian symbols. Sagrada Familia's detail.

Símbolos masónicos en la cripta Güell.

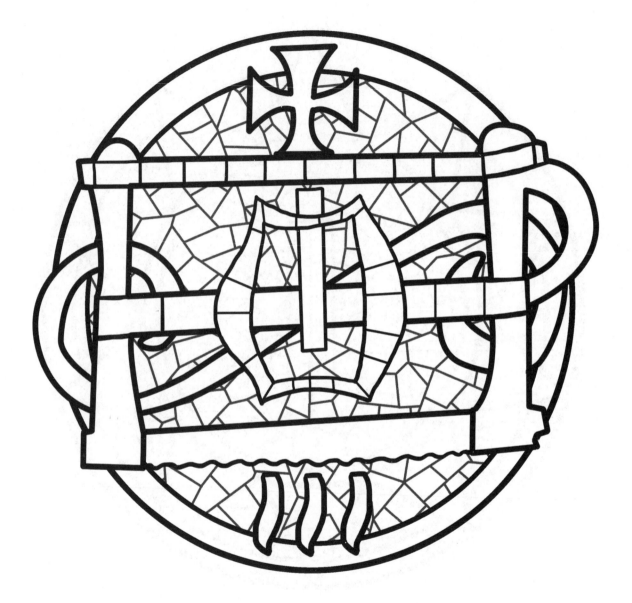

Masonic symbols in Güell's vault.

Anagrama de Jesús, «veneración al Dios de los cristianos».
Detalle del rosetón de la capilla de Can Pujades en Vallgorguina.

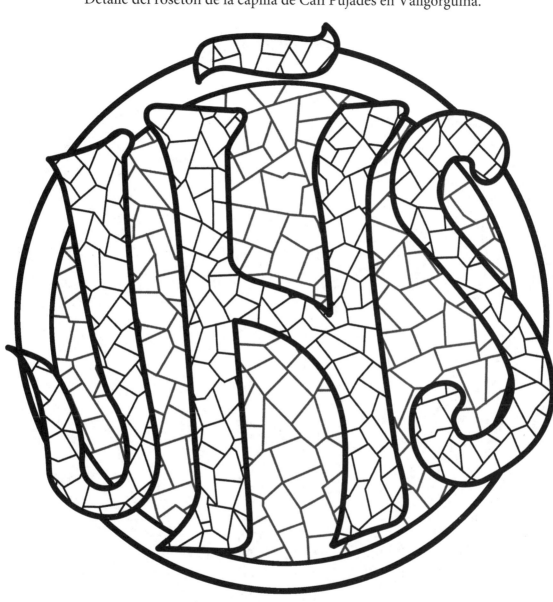

Jesus Christ anagram, «worship to Christians' God».
Rossette's detail in Can Pujades chapel, Vallgorgina.

Anagrama de Jesús, «veneración al Dios de los cristianos».
Detalle del rosetón de la capilla de Can Pujades en Vallgorguina.

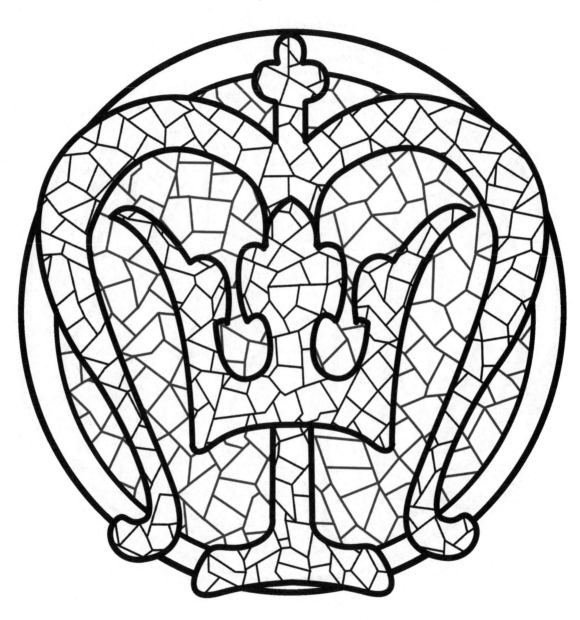

Jesus Christ anagram, «worship to Christians' God».
Rossette's detail in Can Pujades chapel, Vallgorgina.

Anagrama de Jesús, «veneración al Dios de los cristianos».
Detalle del rosetón de la capilla de Can Pujades en Vallgorguina.

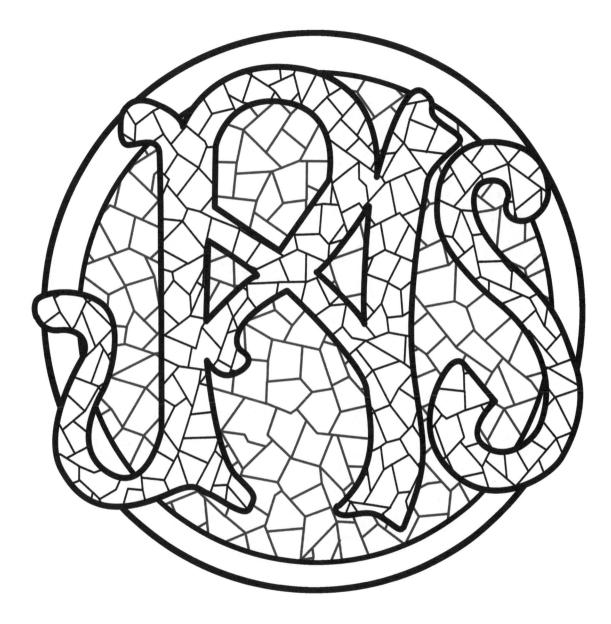

Jesus Christ anagram, «worship to Christians' God».
Rossette's detail in Can Pujades chapel, Vallgorgina.

Mosaico del Passeig de Gràcia. Un juego geométrico y de formas naturales que adorna una de las vías principales de la ciudad de Barcelona.

Mosaic in Passeig de Gràcia. A geometric design with natural shapes which decorates one of the main Barcelona streets.

Soldado. Detalle de las chimeneas de la Casa Milà.

A soldier. Detail of Milà House's chimneys.

«S» and «F» for Sagrada Familia.

Ocas, animales cotidianos. Detalle de la Sagrada Familia.

Geese, everyday animals. Sagrada Familia's detail.

Pie de soldado con seis dedos. Representación de los soldados de Herodes encargados de matar a los santos Inocentes. Detalle en la Sagrada Familia.

Soldier's foot with six toes representing Herodes's soldiers in charge of killing the Holy Innocents. Sagrada Familia's detail.

La arquitectura de Gaudí tiene apariencia geológica, botánica y zoológica.
Como esta ardilla, detalle de la Sagrada Familia.

Gaudí's architecture has geological, botanical and zoological elements.
Like this squirrel. Sagrada Familia's detail.

Anarquista con bomba, tema que recoge Gaudí de la Semana Trágica y los atentados anarquistas de la época. Detalle de la Sagrada Familia.

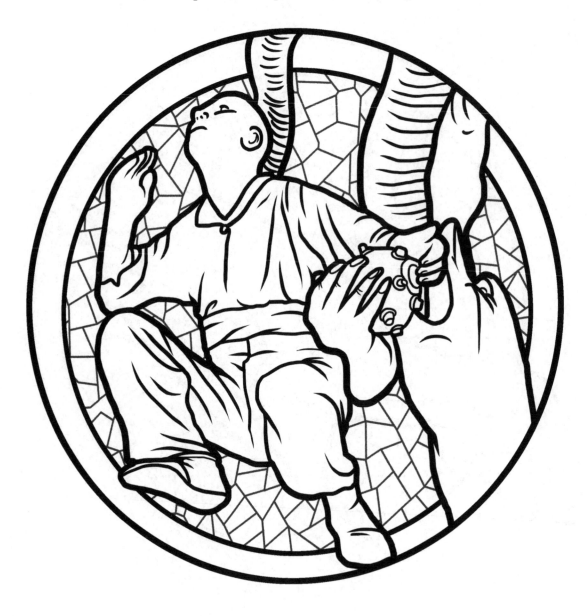

Anarchist with a bomb, Gaudí's reference to the Setmana Tràgica and other actions of anarchists during the Civil War. Sagrada Família's detail.

Murciélago de hierro. El murciélago, como el dragón, es uno de los símbolos que más se repiten en fachadas y azoteas de los edificios de Gaudí.

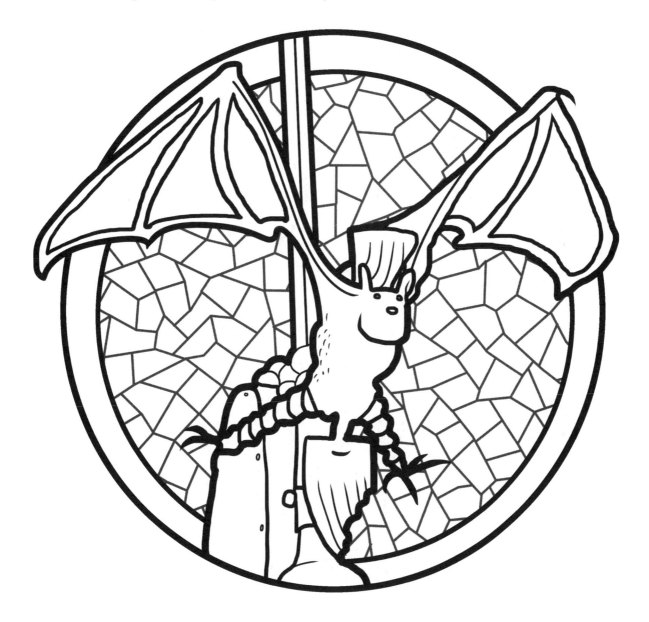

Iron bat. Bats, like dragons, are one of the most common symbols in main the façades and roofs of Gaudí's buildings.

Representación de Juan, uno de los cuatro evangelistas.
Detalle del interior de la Sagrada Familia.

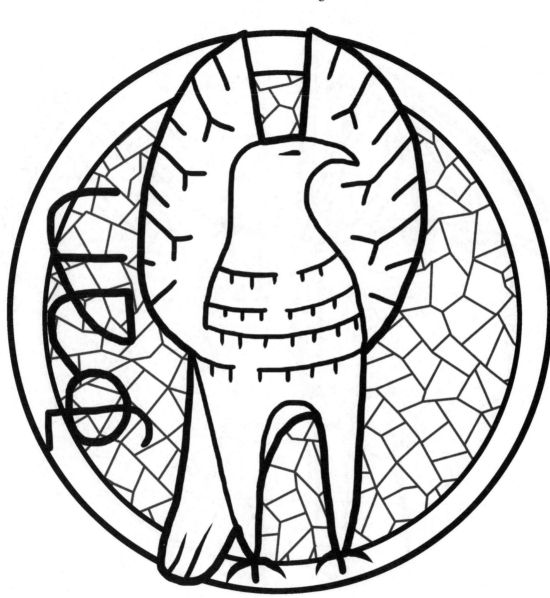

John, one of the four evangelists.
Detail of the interior of Sagrada Familia.

Representación de Lucas, uno de los cuatro evangelistas.
Detalle del interior de la Sagrada Familia.

Luke, one of the four evangelists.
Detail of the interior of Sagrada Familia.

Representación de Marcos, uno de los cuatro evangelistas.
Detalle del interior de la Sagrada Familia.

Mark, one of the four evangelists.
Detail of the interior of Sagrada Familia.

Representación de Mateo, uno de los cuatro evangelistas.
Detalle del interior de la Sagrada Familia.

Matthew, one of the four evangelists.
Detail of the interior of Sagrada Familia.

La mariposa, símbolo del renacimiento de la naturaleza.
Detalle del «trencadís» de uno de los bancos del Park Güell.

A butterfly, symbol of the rebirth of Nature.
Detail of the brittle on one of Park Güell's benches.

San José obrero: Martillos, cinceles, sierras, herramientas de constructor. Alusión directa a los gremios de la llamada masonería constructiva. Detalle de la fachada de la Sagrada Familia.

Saint Joseph the Worker: hammers, chisels, saws, manufacturer's tools. Straight reference to guilds of the so called constructive masonry. Detail of Sagrada Familia's main façade.

Perro pastor catalán (gos d'atura). Junto a los pastores, representa la fidelidad hacia el Mesías recién nacido. Detalle de la fachada de la adoración en la Sagrada Familia.

Catalonian Sheepdog (gos d'atura). Along with the shepherds, it represents loyalty to the newborn Messiah. Detail of the worship façade of Sagrada Familia.

Detalle frutal, ofrenda al altar. En la Sagrada Familia.

Fruity detail, offering at the altar. Sagrada Familia.

Glazed cross, Christian symbology. Detail of El Capricho, Comillas, Cantabria.

En la misma colección:

COLOREA Y RELÁJATE
ARTE TERAPIA
Antiestrés

Centrar la mente, buscar la paz interior, seguir el camino que nos lleva al centro. El laberinto es un camino iniciático. Recorrerlo significa liberar nuestra alegría y transformar nuestra vida buscando los mensajes que se esconden en su interior. Este libro te propone entregarte y abrirte a una nueva experiencia para que puedas encontrar el hilo que te llevará a encontrar tu propia libertad.

Los gatos son animales que inducen toda clase de sentimientos en las personas: admiración, ternura, atrevimiento, amor... Han sido, desde siempre, fuente de leyendas y de mitos, formando parte del imaginario colectivo de muchos países. Este libro muestra diversas representaciones de gatos mitológicos que, al colorearlos, pueden acercar al lector a conocer aún más las virtudes de este mítico animal.

Los amuletos y los talismanes nos ofrecen protección y suerte para transitar por la vida. Este libro pone en sus manos algunos de los amuletos y talismanes más universales. La mayoría de ellos combaten la energía negativa. El vínculo emocional que creamos con ellos, al pintarlos, puede servir como elemento protector o como imán para hacer que en nuestra vida sucedan hechos extraordinarios.

Este libro reúne algunas de las artes adivinatorias más utilizadas y queridas por aquellos a los que les gusta escrutar la vida y enfrentarse a una realidad que va más allá de lo tangible, un libro para los que ven en ciertas asociaciones simbólicas alguno de los acontecimientos que les depara la vida, y que creen que, al colorear su propio signo del zodíaco, el Tarot de Marsella o unas runas, podrán disfrutar, relajarse y enriquecer su vida intuitiva.

COLOREA Y RELÁJATE
ARTE TERAPIA
Antiestrés

Estos hermosos mandalas para colorear recogen la obra de Antoni Gaudí y de algunos de los modernistas que dejaron su huella en la ciudad de Barcelona, como Puig i Cadafalch o Domènech i Montaner. Inspirándose en las formas de la naturaleza, todos ellos crearon verdaderas obras de arte, inspiraciones de un mundo espiritual que le pueden llevar a conseguir la paz y el equilibrio.